名家大手筆

經典新閱讀

岳陽樓記

U0063658

范仲淹 文

董其昌 書

商務印書館

岳陽樓記

編　　者　商務印書館編輯出版部

責任編輯　徐昕宇

書籍設計　涂慧

排　　版　周榮

校　　對　甘麗華

出　　版　商務印書館（香港）有限公司
　　　　　香港筲箕灣耀興道三號東滙廣場八樓
　　　　　http://www.commercialpress.com.hk

發　　行　香港聯合書刊物流有限公司
　　　　　香港新界大埔汀麗路三十六號中華商務印刷大廈三字樓

印　　刷　中華商務彩色印刷有限公司
　　　　　香港新界大埔汀麗路三十六號中華商務印刷大廈

版　　次　二〇一九年七月第一版第一次印刷
　　　　　© 2019 商務印書館（香港）有限公司
　　　　　ISBN 978 962 07 4597 3
　　　　　Printed in Hong Kong

目錄

一　人間忠義范文正

以濟民利物為心而生於內憂外患之世，有出將入相之才而立於主庸國弱之朝，范仲淹，一位充滿憂患意識的真儒。《岳陽樓記》之所以千古流傳，很大程度在於它強烈凸現這一憂患意識，以聖賢學問，發為才子文章。

少年立志，為天下之用

范仲淹（九八九——一〇五二），字希文，宋時蘇州吳縣（今屬江蘇）人。

范仲淹從小就立志以學濟世，決心「讀天下書，窮天下事，以為天下之用」。

二十一歲時，他獨自外出求學，求學生活異常貧苦。相傳由於沒有足夠的食物，他每晚取小米二合（一合相當於十分之一升）煮粥，次日早晨，粥凝成一整塊，他便將粥塊分為四份，早晚各取兩份充飢。

生於內憂外患之世，感於時政之弊、民生之疾，少年的范仲淹已有強烈的憂患意識，形成以天下為己任的抱負：「寧鳴而生，不默而死」，「不為良相，亦為良醫」。正是這種偉大理想，激勵他在艱苦的環境中不懈努力，成為一個博學多才、洞明世事的人。讀《岳陽樓記》，便能體會到他的理想、胸襟和抱負。

范仲淹為何又稱「范文正」？

「文正」是范仲淹的謚號。我國古代的帝王、諸侯、卿大夫、高官等死後，朝廷會根據他們生前的事跡、行為賜予一個相應的稱號，這就是謚號。相傳周朝就有謚號之制。謚號可是一個字，也可是兩字甚至三字，或褒或貶，都含特定的意義。文臣的謚號中，褒義之極是「文正」。范仲淹得此謚號，確實當之無愧。

出將入相的忠臣

二十七歲時，范仲淹中進士授官，正式踏入仕途。

入仕之後，無論官職大小，范仲淹都興利除弊，為百姓做實事。但由於他經常力抨時弊，獲罪權貴，所以總是時起時落。當時宋朝出現嚴重的國家危機，范仲淹積極推行新政，成為「慶曆革新」的核心人物。新政成效顯著，卻受到原本享有特權的大官僚和守舊者的切齒之恨。不久，朝廷廢棄新政，相關人士相繼被謫，范仲淹貶至鄧州（今河南鄧縣）。

公元一○三九年，宋朝軍事要地延州（今陝西西安一帶）以北的三十六個寨堡全數被西夏大軍蕩平，延州孤堡危在旦夕。時年已五十二歲的范仲淹臨危受命，出任陝西經略安撫副使，負責抵禦西夏。他制定有效的軍事方案，軍紀嚴明，又愛兵如子，深受將士愛戴。宋軍的戰鬥力和凝聚力極大提高，變被動為主

4

動。西夏人稱范仲淹「胸中自有數萬甲兵」，不敢再進犯。宋人更有歌謠廣為流傳：「軍中有一范，西賊聞之驚破膽。」

才情滿天下

作為世人推重的文學家，范仲淹在詩、詞領域中都有建樹。他率軍抵抗西夏時留下名作《漁家傲》：

塞下秋來風景異，衡陽雁去無留意。四面邊聲連角起。千障裏，長煙落日孤城閉。

濁酒一杯家萬里，燕然未勒歸無計。羌管悠悠霜滿地。人不寐，將軍白髮征夫淚。

「慶曆革新」是怎麼回事？

慶曆三年（一○四三），范仲淹被召入京，任參知政事（相當於副宰相）。他針對宋朝政治、經濟、軍事各方面的弊端，很快呈上改革方案《上十事疏》，意在澄清吏治、富國強兵。宋仁宗將《上十事疏》以詔令形式頒發全國，范仲淹的政治思想終於得以實施。這就是歷史上著名的「慶曆革新」。但由於反對派的強烈抵制，一年零四個月後，革新失敗。

此詞繪景抒情，真切感人，意境蒼涼弘闊，昭顯出作者的理想和才情。其他如《蘇幕遮》、《御街行》，用字精工，情思細膩，皆為膾炙人口之作。

在書法上，范仲淹的行書、楷書皆有佳作傳世。其書品被公認為與人品一致，黃庭堅即評其楷書《道服贊卷》為「落筆痛快沉着，似近晉、宋人書」。

精神存千古

理想受挫，謫居鄧州，體弱多病，回想自己的一生，范仲淹不免陷入矛盾複雜的心態。為官多年，他每一天都在為國家的富強安定、民眾的安居樂業鞠躬盡瘁。而他自己，卻是「門中如貧賤時，家人不識富貴之樂」（宋富弼《范文正公墓誌銘》），妻子兒女僅得溫飽而已。然而，他報效大宋的滿腔熱血，廉潔奉公的一身正氣卻不能為朝廷理解和見容，反而屢遭中傷、排斥、打擊，以致於暮年將至

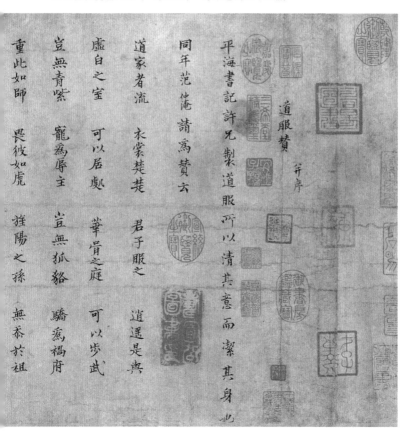

知府刑部仁兄伏惟
起居萬福茝
鄉曲之惠占江山之勝
優哉樂乎此間邊事風夜勞
苦伏
朝廷威靈即目寧息亦漸有
倫序　鄉中交親俱荷
教育兮　師道之奇尤近
大在幸甚
篆再拜
自重自重不宣
如府刑部仁兄覽
春　俺　拜上

范仲淹《行書邊事帖》

此帖書於慶曆三年（一〇四三），時年范氏五十四歲。

道服贊　并序

平海書記許兄製道服所以清其意而潔其身也
同年范仲淹請為贊云
道家者流　衣裳楚楚
君子服之　逍遙是與
虛白之室　可以居處
筆骨之庭　可以步武
豈無青紫　寵為辱主
豈無狐貉　驕為禍府
重此如師　畏彼如虎
旌陽之孫　無忝於祖

范仲淹《楷書道服贊卷》（局部）

此卷結字端莊嚴謹，筆法清勁，是范氏傳世的唯一楷書作品。

卻流離外遷。

理想和現實的反差令他痛苦抑鬱，但強烈的使命感和責任心早已成為他生命的一部分，始終無法捨棄。前朝近代許多「遷客」選擇忘懷世事、獨善其身，范仲淹卻是生命不止，以學濟世的決心不息。

正在此時，他的好友、謫守巴陵郡的滕子京來信，請他為剛剛修復的岳陽樓作記。似一觸即發，他揮筆疾書，寫下千古名篇《岳陽樓記》。文中的「不以物喜，不以己悲」，「先天下之憂而憂，後天下之樂而樂」，正是他生命的自白。

名文《岳陽樓記》有哪些名家之書？

《岳陽樓記》甫出，名滿天下；「先天下之憂而憂，後天下之樂而樂」一句，更流傳千古。宋代米芾、明代董其昌和祝枝山、清代張照等書法大家都曾留下此文的手跡。現在岳陽樓正面牆上的大幅《岳陽樓記》雕屏，為張照所書。但最著名的書者當數董其昌，其《行書岳陽樓記卷》現為故宮博物院珍藏。

二 書家神品與畫壇巨擘

書家神品董華亭，楮墨空懸透性靈。

除卻平原俱避席，同時何必說張邢。

—— 清代書法家王文治《論書絕句》評董其昌

明代書壇名人輩出，個個可稱大家。在這閃爍的星空中，董其昌被同樣是書法大家的王文治挑選出來冠以「書家神品」之號，確非溢美之辭。

9

獨樹一幟的書法名家

董其昌（一五五五——一六三七），字玄宰，號思白、香光居士。祖籍華亭（今上海松江），人稱「董華亭」；因謚號「文敏」，後世又稱「董文敏」。董氏仕途順暢，官至南京禮部尚書，然其聞名於世的並非政績，而是獨到的藝術成就，其中又以書法為最。

董其昌的書法，最妙在他勤力不輟地研習晉、唐、宋、元各家書風的同時，又以天才般的領悟能力，取眾家之長，形成自己的獨特風格。其於書體，行、草、楷皆工。他的行書作品，集顏真卿的寬綽、楊凝式的奇逸、米芾的灑脫，時或生動灑逸，時或平淡自然，既有外在之美，亦兼內在神韻。其草書特點則是在學習了王羲之、懷素的書法後，融入自己對禪理的參悟而形成的，流暢不羈，既或生動灑逸，時或平淡自然，既有劲利之勢，又不失虛和之韻。董自謂對楷書「懶於拈筆」，然其楷書空靈而富

明代書壇有哪些大家？

明代書法大家有「三宋」（宋克、宋璲、宋廣）、「二沈」（沈度、沈粲）、「吳中三才子」（祝允明、文徵明、王寵）、「邢張米董」（指邢侗、張瑞圖、米鍾、董其昌）。王文治詩中的「平原」指唐代的顏真卿，因他曾做過平原太守；「張」指張瑞圖；「邢」指邢侗。諸人皆為著名書法家。

董其昌為何又稱「居士」？

「居士」有多種含義，或指有德才而不仕的人，或指居家修道者，或指道教中人，也可作為出家人對在家人的稱呼。不少文人雅士以「居士」自稱。如李白自號青蓮居士，歐陽修自號六一居士，蘇東坡自號東坡居士，董其昌則自號思白、香光居士。

動感，同樣享有盛名。「華亭出而明之書法一變矣」（吳德璇《初月樓論書隨筆》）。

珍藏於故宮博物院的《行書岳陽樓記卷》，是董其昌書法已入佳境時的巨作。此書一氣呵成，字大如拳，極為當時及後世所稱揚。

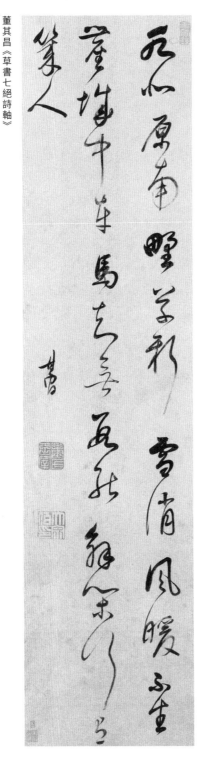

董其昌《草書七絕詩軸》

此書風格灑脫，流暢自然，為董氏草書佳作之一。

11

才華橫溢的藝術大師

董其昌亦是中國美術史上不可或缺的人物，畫作在當世就享有盛名。他是明晚期主要繪畫流派「松江派」的傑出代表，提倡和實踐抒發性靈、怡情養性的「文人畫」。他擅長山水畫，摹古而不泥古，在運筆用墨上風格獨特，造詣很高。

他將自己對書畫的見解形成理論，著有《畫禪室隨筆》、《畫旨》、《畫眼》等書。「文人畫」的提法，便始出於《畫旨》中的「文人之畫」一語。

《容台集》、《容台別集》收錄的大量董氏詩、文，亦為人稱道。其詩清麗質樸，往往寓以出世之意；其文平淡自然，溫厚瀟灑。

明代有哪些主要畫派？

明代主要有三個畫派。明早期有以浙江籍的宮廷畫家為主的「浙派」，以戴進、吳偉為代表，題材多為山水花鳥、皇帝肖像等；明中期有以沈周、文徵明、唐寅、仇英等蘇州畫家為代表的「吳門畫派」，多以江南風景及文人生活為題材；晚明有以董其昌等人為代表的「松江畫派」，主張摹古，追求「士氣」。

世謂蘇學徐浩

者乃行楷一種

耳予癸年臨多

寶塔碑今倣畫

像贊猶似伽葉

起舞

丙午除夕前一夕
燭下識　董其昌

集大成的畫壇巨擘

蕭燕翼

松江繪畫是繼明代吳門繪畫之後的又一畫壇主流，在其諸多畫家中以董其昌最為著名，他是中國文人畫的代表性畫家，對晚明以降的山水畫影響極大，在畫史上有着舉足輕重的地位。

（一）董氏的畫學經歷。董其昌的畫學經歷大體可以五十歲為界，分為前、後兩個階段。前一階段，他不僅臨學，還收藏、觀摹了一批宋元名畫，因之提出了著名的「南北宗論」。以禪分南北宗，類比唐王維，五代董源，元代黃公望、吳鎮、倪瓚、王蒙等人為畫之南宗；唐李思訓、李昭道，宋馬遠、夏圭等人為北宗，並以北宗畫為「非吾曹所當學也」。此論一出，影響極大。在五十七歲那年，董氏曾自題：「巨然學北苑，黃子久學北苑，倪迂學北苑，元章學北苑，一北苑耳，而各不相似。使俗人為之，與臨本同，若之何能傳世也？」顯示了畫家後一

階段的畫學宗尚，即欲超越古人，自我成家。也就是從這時起，他的畫作大量湧出，且頗多精品。

（二）董其昌繪畫的藝術特色。董氏嘗論畫：「古人運大軸只三四大分合，所以成章。」又言：「士人作畫，當以草隸奇字之法為之。樹如屈鐵，山如畫沙，絕去甜俗蹊徑，乃為士氣。不爾，縱儼然及格，已落畫師魔界，不復可救藥矣。」合二則畫論觀之，董其昌的繪畫並不注重構圖章法的繁複和摹擬自然景物的準確，他強調的是筆墨運用的變化和相對獨立的藝術表現。當然，他也有「以古人為師已是上乘，進此當以天地為師」的見解，但董氏繪畫創作並不注重取材於古人和自然景物，而強調筆墨的營求與表現，以此來別構畫之境界。這些，對認識董氏繪畫是至關重要的。

董氏的繪畫作品皆是山水，除卻採用某古人繪畫的典型圖式、畫法特點外，又可區分為以表現筆法為主、表現墨法為主、設色山水三類作品。表現筆法為

主的作品，大多師法黃公望、倪瓚。筆法清晰，很少用單一的、直率的線條來勾畫物象輪廓，而多用乾淡毛澀的筆觸似皴似擦地進行勾畫。此即所謂「如屈鐵」、「如畫沙」的草隸奇字之法，所謂「下筆便有凹凸之形」。唐代張懷瓘論書法的筆法是「囊括萬殊，裁成一相」，董氏的繪畫用筆也就是以「凹凸之形」來顯現其豐富內涵。表現墨法為主的作品，墨色層次分明，一般不多用濕墨暈染，強調以筆攝墨，具有爽朗秀潤的特點。這就是畫家所總結出的：「每念惜墨、潑墨四字，於六法三品思過半矣。」他的設色畫又可以細分為兩種表現：一種淺絳、青綠顏色和墨色交迭使用，畫面多顯得沉鬱華滋。又一種除用淺絳、青綠作些樹石暈染外，又以豐富絢麗的顏色直接替代墨筆作彩繪，或與墨筆交叉使用，形成絢麗多彩的畫面。董氏的繪畫一向追求平淡自然風格，此種表現則是畫家所言的：「欲以直率當巨麗耳」，即將「巨麗」與「直率」的平淡自然協調地統一起來。

（三）**對董其昌繪畫的幾點認識。** 縱觀董其昌繪畫作品及其畫論，大略可以得出這樣幾點認識。

其一，董其昌繪畫的藝術淵源大抵是董源、巨然、米家山水、元四家的一脈，即其「南北宗論」中的南宗繪畫。而在其心目中，又以元趙孟頫、明文徵明二人作為其欲超越的對象。如其所言：「與文太史較，各有短長，文之精工，吾所不如，至於古雅秀潤，更進一籌矣。」

其二，董氏繪畫觀較為集中地表現在他對師古人、師自然和確立自我的辯證認識中。在其所著《畫禪室隨筆》中，引用禪語云：「譬如有人具萬萬貲，吾皆籍沒，更與索債。」他不但「籍沒」古代繪畫作品中典型圖式，並「更與索債」由此及彼，推敲古人畫法之間的藝術淵源。對前人的詩畫、對自然，經反復參驗後得到深刻感受。最終的結果，則是「妙在能合，神在能離」，合離之間，確立自己。

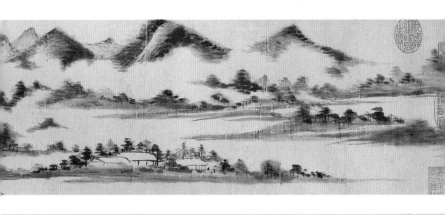

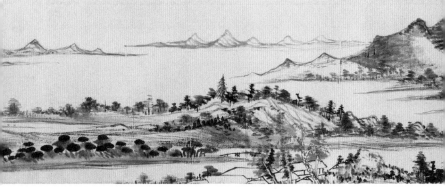

米老居京口

嘗以清曉登

北固眺望煙雲

之變曰此宿

楚山清曉圖

似瀟湘原次

進學果大都

宇宙佳奇境

也金堂得重

家須以古人為

董其昌《洞庭空闊圖卷》

本圖為紙本墨筆畫，繪洞庭
湖景色，筆墨蒼秀而具雄闊
之勢。畫家創作過程參考南
宋米友仁的《瀟湘圖》，並
提出「畫家須以古人為師，
久之則以天地為師」的思
想。是其佳作之一，也是研
究他藝術創作、畫論思想的
重要資料。

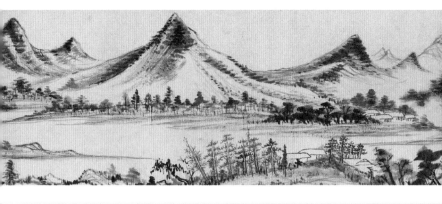

其三，筆墨和景物不過是外在的手段，畫家最終表現的是一種平淡天真的韻致和意境。當董氏對諸古代繪畫大家的作品進行反復認識、比較後，提出「不為造物役」，強調「人士作畫，當以草隸之法為之」等等，其實都是出於畫家以表現自我為主體的創作需要，是欲取得藝術創作的自由，直接傳達天真本性的需要，此是表現平淡天真的第一層意義。與此同時，董氏還通過藝術創作過程中的「以我觀物」進而追求「物我兩忘」的境界。這就是陳繼儒曾讚董氏的兩句話：「不禪而得禪之解脫，不玄而得玄之自然。」因此，董氏的作品既沒有唐宋畫家為壯麗山河喚起的激情，也沒有宋元文人畫家對主觀情感的盡意披露。筆墨的空靈，只顯現出畫境的幽然平淡，這是畫家獨創的、更深層次的平常天真之境。

總之，董其昌繪畫中筆墨、意境的表現是相輔相成的表裏兩面，合而構成了其作品的藝術特色。他的筆墨表現，集前代名家之大成，並改造為較系統的抽象形式，其中凝聚着許多規律性畫法以及辯證性的認識。這是對文人畫的重大發

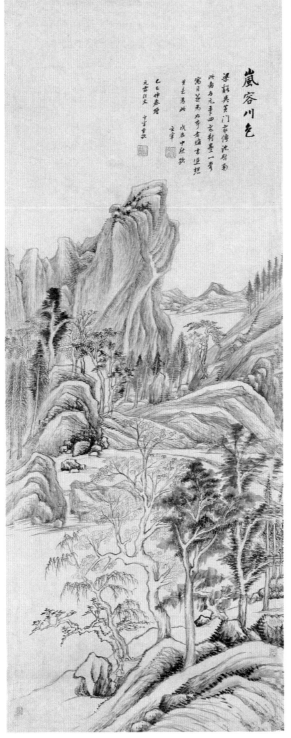

董其昌《嵐容川色圖軸》

本圖為紙本墨筆畫，畫家以簡淡融厚的筆墨韻趣創作此幅，較之沈周同名畫作，正符合其「同能不如獨勝」的一貫主張。其筆墨勁利、虛和的特點，正是畫家以書法入畫的結晶之作。

嵐容川色

梁谿吳文定家傳沈啟南
此為与元季四家對墨一等
寓目茲為石學者臨書遲想
芻毛為此　戊寅中秋後識
乙巳仲春臨　元宰董文敏

展，也進一步完善了文人畫的表現形式，深化了它的表現能力。因此，董其昌已逾越了地方畫家的範疇，成為中國古代畫史中的大家之一。

（本文節選自《故宮博物院藏文物珍品全集・松江繪畫》，作者為故宮博物院研究員、古書畫專家。）

以聖賢學問，發為才子文章　陳耀南

《岳陽樓記》是古今傳誦的佳篇中的佳篇，「一肚皮聖賢心地」的范仲淹，以「聖賢學問，發為才子文章」，清朝的金聖歎在《天下才子必讀書》卷十五中推崇得一點不算過分。中國傳統的所謂「古文」，思想與藝術兩方面的價值是不可分的。

文章的層次很清晰。首先是精簡的敘事，因事及景，轉入細膩的描寫鋪排，由景生情，分作兩節對照，然後急轉直下，化情以理，用高超的議論收結全文。

第一段是「記」的起步點，點明了時（慶曆四年以來的兩載）、人（滕子京）、

地（巴陵）、事（由謫守而百廢俱興，岳陽樓亦以重修，因之作記）。

岳陽樓鳥瞰洞庭，於是進入寫景的第二段。洞庭的景致，刻在樓中的「唐賢今人詩賦」，早有各具精彩的描述，作者無意在這方面再行贅說，只以極精練的二十二個字概括，「銜」、「吞」兩個出神入化的動詞，活現了洞庭湖的氣象，真可與杜甫的名句「吳楚東南坼，乾坤日夜浮」媲美。

長江貫通東西，而岳州當南北之會，失志的賢人、傷時的才士，往往會集於此，「情以物興，物以情觀」，自然多有吟詠。作者在此交代幾筆，一方面呼應首段所謂「詩賦」，一方面分成平行而對比的三、四兩段，充滿同情地描寫他們因不同的物色而產生不同的憂樂。這兩段鑄詞工練、對比精巧、韻律優美，像詩歌，像駢文，與六朝吳均、陶弘景等著名的寫景俳賦相比，絕無遜色，而清暢流利，仍然與上下文合成散文的整體格局。有人統計，本文全篇三百六十字，四字句五十二個，即是二百零八字，佔了全篇百分之五十八，所以形成一種特別的節奏

感──是的，不過還要特別強調：沒有了本文靈活的虛字運用，也就不能有珠走玉盤的音樂之美了。

文章寫到這裏，已經超過了三分之二。上兩段尤其墨蘊五彩，酣暢淋漓，但其實都是為最後一段作勢：「嗟夫」，一聲長歎，急轉直下，進入全文的最精警處：以一個真正儒者最高超的抱負、最廣大的情懷，化解了千千萬萬古往今來失志賢人懷才不遇、歎老嗟卑之憂，提升了美景良辰的短暫之樂。作者所提出的境界是：

真正的價值自覺，真正的心靈自由，「不以物喜，不以己悲」。孔孟以來儒者所標舉的、作為萬德之本的「仁」，是人類價值自覺心的無限提升與同情心的無窮擴大，因此，希賢希聖的志士仁人，他的終極關懷應該是：天下眾生的憂樂。「先天下之憂而憂，後天下之樂而樂」，這是作者安慰、勉勵、鼓舞他的朋友、同僚，以及無數後人的話；是作者以一生的志業操守所印證、體現的抱負；是孔子、釋迦所昭示的境界，也就是在孔子、釋迦思想交織融和的北宋時代，一位典範性的士大夫的最高境界。

當然，由於國家最高權力的產生、制衡、轉移等等問題不能解決，范仲淹和以前、以後無數志士仁人，始終是少樂多憂，後繼前仆，而始終無法真正實現他們的理想。不過，這是兩千多年來傳統政治之下儒家思想的困局。我們以此來作為讀本文所引發的深一層、進一步的思考，是可以而且應該的；如果以此來苛求作者，就大可不必了。

（本文原載《古文今讀初編》，作者是香港著名學者。篇名係編者所加。）

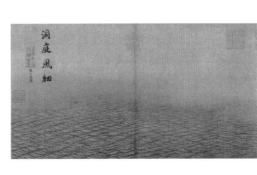

南宋馬遠《洞庭風細圖》
此畫中的洞庭湖水，波浪如鱗，不激不怒，近大遠小以至於水天一色，彷彿微風習習，輕輕掠過開闊的湖面，令人心曠神怡，寵辱皆忘。

慶曆四年春滕子京謫守巴陵郡越明年政通人和百廢

一湖銜遠山吞長江浩浩湯湯橫無際涯朝暉夕陰氣象萬

是孔子、釋迦所昭示的境界，也就是在孔子、釋迦思想交織融和的北宋時代，一位典範性的士大夫的最高境界。

　　當然，由於國家最高權力的產生、制衡、轉移等等問題不能解決，范仲淹和以前、以後無數志士仁人，始終是少樂多憂，後繼前仆，而始終無法真正實現他們的理想。不過，這是兩千多年來傳統政治之下儒家思想的困局。我們以此來作為讀本文所引發的深一層、進一步的思考，是可以而且應該的.；如果以此來苛求作者，就大可不必了。

　　（本文原載《古文今讀初編》，作者是香港著名學者。篇名係編者所加。）

岳陽樓記

慶曆四

年春滕

陵朦竑

在洞庭

一湘衙

吞山遠

董其昌《行書岳陽樓記卷》（局部）

子京守 巴陵郡 越明年 政通人 和百廢

長江浩浩 湯湯、 橫無際 涯朝 暉夕陰 氣象万

感——是的，不過還要特別強調：沒有了本文靈活的虛字運用，也就不能有珠走玉盤的音樂之美了。

文章寫到這裏，已經超過了三分之二。上兩段尤其墨蘊五彩，酣暢淋漓，但其實都是為最後一段作勢：「嗟夫」，一聲長歎，急轉直下，進入全文的最精警處：以一個真正儒者最高超的抱負、最廣大的情懷，化解了千千萬萬古往今來失志賢人懷才不遇、歎老嗟卑之憂，提升了美景良辰的短暫之樂。作者所提出的境界是：

真正的價值自覺，真正的心靈自由，「不以物喜，不以己悲」。孔孟以來儒者所標舉的、作為萬德之本的「仁」，是人類價值自覺心的無限提升與同情心的無窮擴大，因此，希賢希聖的志士仁人，他的終極關懷應該是：天下眾生的憂樂。「先天下之憂而憂，後天下之樂而樂」，這是作者安慰、勉勵、鼓舞他的朋友、同僚，以及無數後人的話；是作者以一生的志業操守所印證、體現的抱負；

洞庭風細

南宋馬遠《洞庭風細圖》
此畫中的洞庭湖水，波浪如鱗，不激不怒，近大遠小以至於水天一色，彷彿微風習習，輕輕掠過開闊的湖面，令人心曠神怡，寵辱皆忘。

以勁利取勢，以虛和取韻

——董其昌《行書岳陽樓記卷》

傅紅展

此卷書法師米芾，字大如拳，流暢勁健，雖卷長十餘米，一氣呵成，是董其昌書法已臻佳境時的巨製。《石渠寶笈》卷二十八所載董氏《詩詞手稿冊》內其自言：「己酉以後詩詞，皆以米南宮（米芾）行楷書之。」此卷雖非自作詩文，亦以米書體為之，說明董其昌對米芾書法的欽羨，因之形成了董其昌書法的一種體格。此書宋范仲淹《岳陽樓記》，為董其昌「己酉七月廿七日」所書，「己酉」為萬曆三十七年（一六〇九），董其昌時年五十五歲。

董其昌一生臨仿古帖無數，對古帖的評論亦有心得，因之其書法古帖意味濃厚，筆畫線條多有流露。所言：「若臨仿歷代，吾得其十七。」此《岳陽樓記卷》，多用米家筆法，如「今」、「詩」、「洞」、「湖」、「朝」、「得」等，捺筆和弩趯側掠

重修岳陽樓增其舊制刻唐賢今人詩

千此則岳陽樓之大觀也前人之述備

賦于其
上屬予
作文以
記之予
觀夫巴

北通巫
峽南極
瀟湘
遷客宀

捺筆和弩趯側掠之勢見米家筆法

之勢，猶如宋倪思所言米芾之書：「米老多曳筆」。這一書法特徵從董其昌的書法中表現出來。董其昌好友陳繼儒在《泥古錄》亦給予肯定：「思翁書法，吾朝米襄陽（米芾）也。」

董其昌之所以能成為晚明書法的大家，除了他對古帖的熟練掌握之外，他的書法特徵也十分突出。章法上橫縱間距寬綽而疏朗，此卷縱三十七點六厘米，在書法手卷中亦屬於高頭大卷了。如此高幅的手卷，每行寫三個字，這在董其昌的手卷作品中是不多見的。為了在章法上有所變化，在書寫中有一個字一行的，如「號」字，將「號」字的最後一豎，一拖到底，用以表現文字之間的疏密關係，並顯示出書體的氣勢。類似這種寫法的還有兩字一行的「涯朝」、「遷客」、「翔舞」等，都為表現書寫當中的格局變化，將字體進行修飾。如把「朝」「客」「舞」字的最後一筆盡量往下拖帶，使整體書法佈白均勻，這種藝術表現手法，在書法的書寫過程中是常見的。

同時，章法上，率意而不拘小節，在字跡結構的搭配上參差錯落。如「薄霧冥冥」的「冥」字，按「薄霧」字跡的大小結構，「冥」字已無立腳之處，應另起一行，但董其昌用小字書寫，因此整體顯其率意和富於變化。這種率意在他書寫

34

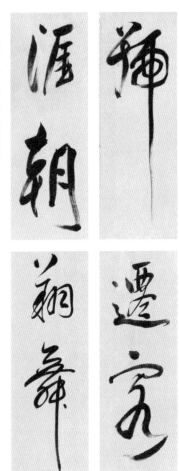

《岳陽樓記》中十分突出，不管漏字或換字，只要朗朗上口，抒情達意即可，而並不完全囿於原作。比如文中漏掉「謫守巴陵郡」的「謫」字，把「薄暮冥冥」寫成「薄霧冥冥」，把「沙鷗翔集」寫成「沙鷗翔舞」，把「居廟堂之高」寫成「居廟堂之上」等等，頗有隨遇而安，即興而詩的感覺。亦如他臨帖的觀點：「如驟遇異人，不必相其耳目、手足、頭面，當觀其舉止、笑語、真精神流露處。」

從董其昌存世書法來看，他不擅長在手卷上寫大字，而善於在手卷上寫小行書，尤其是他的題跋文字，如本卷後的自跋，筆法精湛，字體秀潤逍媚，氣格高雅，婀娜而有姿致。因此，董其昌在手卷上寫大字的過程當中不免有些生拙，如「明」字的一撇、「今」字一捺後的頓筆、「朝」字的一豎鈎、「大」字的一捺等，都似乎有些稚嫩和生澀，而也正是他所追求的，即所謂「趙書因熟得俗態，吾書因生得秀色」。

董其昌在用筆方面也有自己的觀點，認為：「書法雖貴藏鋒，然不得以模糊

筆法精湛的自跋

追求「吾書因生得秀色」

書帖的題跋有甚麼作用？

題跋是寫在書帖前後的文字，前者為「題」，後者為「跋」。書帖鑒藏家的題跋，有的記敍作品的來歷和流傳情況，有的考辨真偽，重要的題跋能作為後世鑒藏家的依據。名書法家的題跋往往因其自身價值而成為書法名跡，備受推崇。

字形渾厚持重

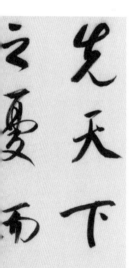

隨心所欲的用筆

為藏鋒，須用筆如太阿剿截之意，蓋以勁利取勢，以虛和取韻。」《岳陽樓記》基本上是入筆藏鋒，尤其是前二十幾行，以每字為一個結構單位，入筆藏鋒較為明顯，如「岳」、「樓」、「越」等等，字與字之間的關係獨立而分明，字形渾厚持重。

在以後的行筆當中筆法逐漸放開，筆畫也從開始用筆的持重、渾厚逐漸發生變化，以至達到飄逸的狀態，如「文」、「乎」、「感」等字的一撇，似乎很不經意，但卻表現出筆鋒靈動而活潑。同時，行筆由穩重向疾馳過渡，由筆意相連向筆畫相連轉變，如「遠山」、「暉夕」到「此則」、「則有」、「微斯」，使得整體書勢進

38

筆鋒靈動而活潑

由筆意相連向筆畫相連轉變

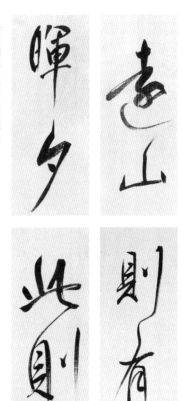

入疏朗絢麗、峻逸瀟灑狀態。尤其是最後幾行行草書，無論是行筆流暢，或是意態古雅，都會讓人感到其在書寫時的心曠神怡和用筆的隨心所欲。

（本文作者是故宮博物院研究員、古書畫專家。）

四　名篇賞與讀

閱讀如飲食，有各式各樣：

一目十行，匆匆一瞥，是獲取信息的速讀，補充熱量的快餐，然不免狼吞虎嚥；

口誦手書，細嚼慢嚥，品嚐個中三味，是精神不可或缺的滋養，原汁原味的享受。

以書法真跡解構文學經典，目光在名篇與名跡中穿行，

從容領會一字一句的精髓，充分汲取大師的妙才慧心，領略閱讀的真趣。

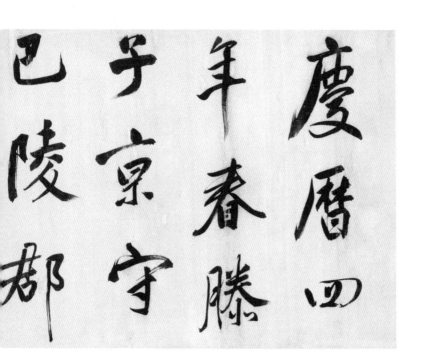

原文

慶曆四年① 春，滕子
京謫守巴陵郡② 。越③
明年，政通人和，百廢
具興。

滕子京是誰？

滕子京（九九〇——〇四七），名宗諒，字子京，河南洛陽人。滕、范二人
同一年考中進士，且曾並肩作戰抵抗西夏，交情甚篤。滕貶謫後，范上書皇
帝，極力為他辯解。

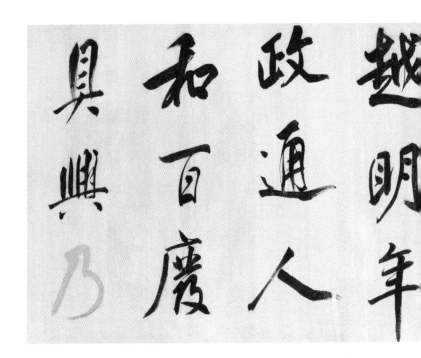

慶曆四年的春天，滕子京被貶謫到巴陵郡做太守。到了第二年，政務通暢，百姓安樂，很多原來廢置的事務都興辦起來了。

註釋

① 慶曆，宋仁宗的年號。慶曆四年即公元一〇四四年。

② 謫，貶謫。守，做太守。巴陵郡，宋代郡名，在今湖南岳陽。

③ 到。

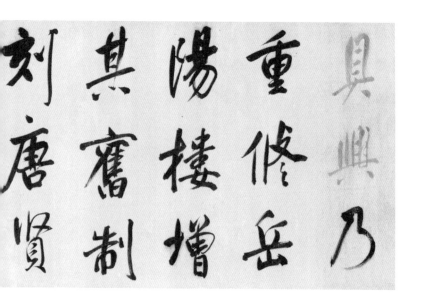

原文

乃重修岳陽樓，增
其舊制④，刻唐賢
今人詩賦於其上。
屬⑤予作文以記之。

有關岳陽樓的「唐賢今人詩賦」名篇有哪些？

岳陽樓歷史悠久，建築風格獨特，風景如畫，范仲淹之前就多有為之吟詩作
文者，如李白、白居易、李商隱等。這些名家詩文中，最著名的當屬唐代
杜甫的五言律詩《登岳陽樓》：「昔聞洞庭水，今上岳陽樓。吳楚東南坼，乾
坤日夜浮。親朋無一字，老病有孤舟。戎馬關山北，憑軒涕泗流。」此詩大
處落筆，蒼涼悲壯，有人評為「壯偉前人所無」。

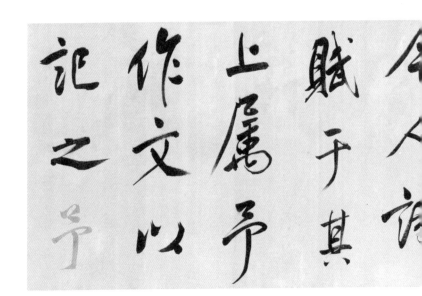

今人詩
賦于其
上屬予
作文以
記之⑤

白話語譯

於是，重新修建岳陽樓，擴大了它原來的規模，並將唐代名家和今朝文人的詩、賦刻在樓上。他囑托我作一篇文章來記述這件事。

註釋

④ 制，規模。

⑤ 同囑，囑托。

45

記之子

観夫巴
陵勝状
在洞庭
一明新

原文

予觀夫巴陵勝狀⑥，在洞庭一湖：銜⑦遠山，吞⑧長江，浩浩湯湯⑨，橫無際涯。

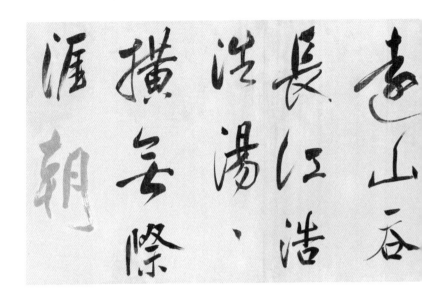

白話語譯

我看那巴陵郡的美景，全都在一個洞庭湖上：它連接遠處的群山，吸納長江的奔流，水勢浩蕩，寬廣無涯。

註釋

⑥ 勝狀，美麗的景觀。

⑦ 連接。

⑧ 吸納。

⑨ 浩浩，水盛大貌。湯湯，水疾流貌。一說，「浩浩湯湯」即「浩浩蕩蕩」，水勢壯闊貌。

47

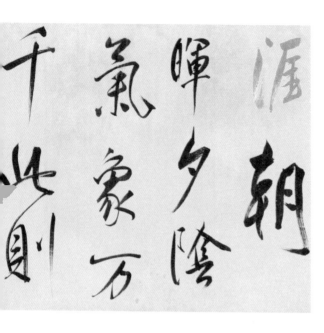

朝暉夕陰，氣象萬千。此則岳陽樓之大觀⑩也，前人之述備⑪矣。

之大觀 也前人 之述備 美然則

在清晨的霞光和晚間的
月色裏，這湖的景象真
是千變萬化。這是在岳
陽樓上所見到的雄壯景
觀，而這些，前人的描
述已經很詳盡了。

註釋

⑩ 大觀，雄壯的景觀。

⑪ 備，詳盡。

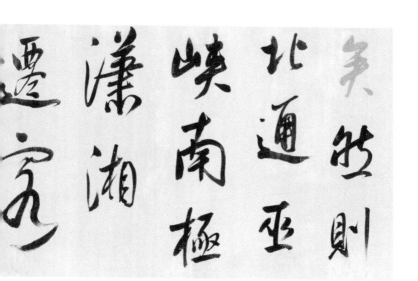

然則北通巫峽，南極瀟湘，遷客騷人

原文

然則北通巫峽⑫，南極
瀟湘⑬，遷客騷人⑭，
多會於此。覽物之情，
得無⑮異乎？

「騷人」之名從何而來？

戰國時代，楚國詩人屈原作了著名的《離騷》。後來，人們便稱詩人或文人
為「騷人」。也在《離騷》之後，「騷」便常以「詩」、「文」意成詞，如「騷客」
指文人或詩人，「騷子」指文士，「騷壇」指詩壇。

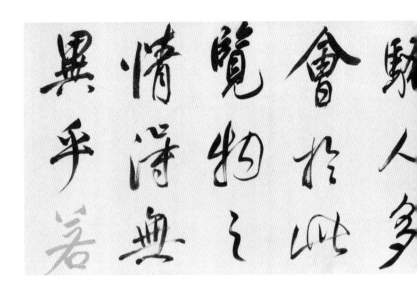

白話語譯

但是，洞庭湖向北通到巫峽，

向南通到瀟水、湘水，受貶

外調的官員和詩情滿懷的文

人，經常會聚在這裏。他們

觀賞洞庭景象的心情，豈能

不有所不同？

註釋

⑫ 巫峽，長江三峽之一，因巫山而得名。西起四川巫山縣大溪，東至湖北
巴東縣官渡口。兩岸絕壁，船行極險。

⑬ 極，遠通。瀟湘，瀟水和湘水。

⑭ 遷客，被貶斥放逐的人。騷人，文人。

⑮ 得無，能不。

異乎若

夫霪滛雨

霏・連

月不淵

若夫霪雨霏霏，
連月不開⑯；陰
風怒號，濁浪排
空⑰。

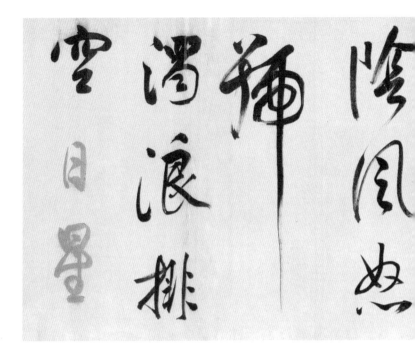

白話語譯

那連綿的陰雨紛亂飄落，天氣一連幾月都不放晴；陰冷的狂風肆意呼嘯，渾濁的巨浪凌空而起。

註釋

⑯ 開，天氣放晴。

⑰ 排，拍打。排空，即凌空。

行商長潛
牆旅曜山
怒不形

原文

日星隱曜[18]，山
嶽潛形；商旅不
行，檣傾楫摧[19]
；
薄暮[20]冥冥，虎
嘯猿啼。

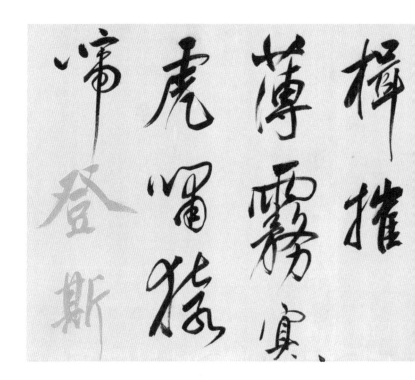

檣摧薄霧實虎嘯猿啼登斯

白話語譯

太陽和星星隱沒了光芒，遠近的山嶽潛藏了形跡；商人和旅客不能出行，桅杆和船槳已被風雨吹倒折斷；傍晚的天色陰沉昏暗，老虎的怒吼和猿猴的悲啼聲聲入耳。

註釋

⑱ 曜，光芒。

⑲ 檣，船桅杆。楫，船槳。

⑳ 薄，接近。薄暮，接近夜晚時。

55

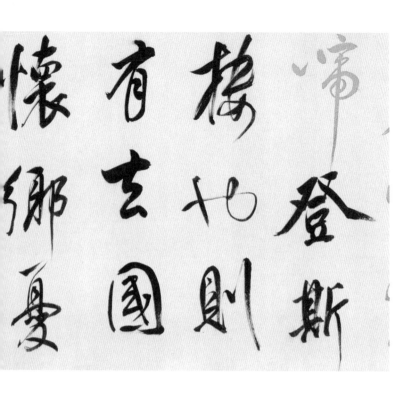

原文

登斯樓也，則有
去國㉑懷鄉，
憂讒畏譏，滿目
蕭然，感極而悲
者矣。

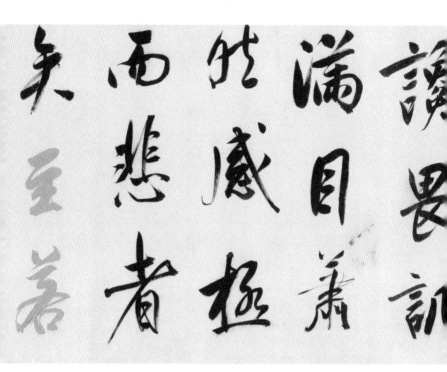

矣 而 然 滿 讒

至 悲 感 目 畏

若 者 極 蕭 訊

在這種日子登上這座

樓，就會感到自己遠

離京城，懷念家鄉，

擔心受誹謗，害怕被

讒笑，入眼之物盡是

蕭條淒涼，感慨至極

而生出悲傷。

註釋

㉑ 去，離開。國，京城。

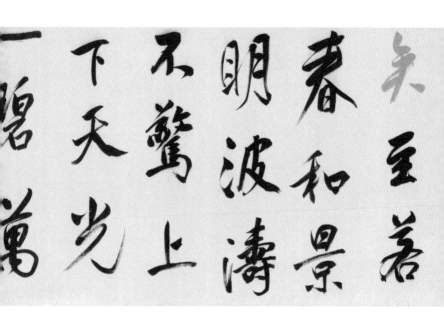

至若春和景明
不驚
明波濤
春和景
一碧萬

至若春和景明，波瀾不

驚，上下天光㉒，一碧

萬頃；沙鷗翔集，錦鱗

游泳㉓；岸芷汀㉔蘭，

郁郁㉕青青。

「錦鱗」在古文中有哪些意思？

古代文學作品中，「錦鱗」常用作魚的美稱，如本文中的「錦鱗游泳」。也有
指代書信者，如後蜀詞人顧敻的《酒泉子》:「錦鱗無處傳幽意，海燕蘭堂春
又去。」

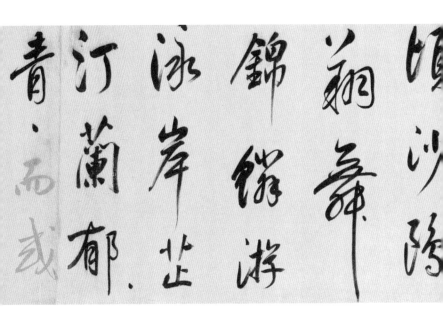

青、而或

汀蘭郁

泳岸芷

錦鱗游

翔舞

頃沙鷗

白話語譯

至於像那春光和煦、景色明朗
的時候，湖面平靜，波瀾不起，
湖光天色，交相輝映，一片碧
波，萬頃無邊。沙灘上的鳥兒
或飛翔或停集，五彩的魚兒游
在水面或水底；岸邊的香芷
和水中沙洲上的蘭花，芬芳四
溢，青色葱蘢。

註釋

㉒ 上下天光，下面的湖光和上面的天色。

㉓ 錦鱗，顏色多樣的魚。游，在水面游。泳，在水底游。

㉔ 汀，水中沙洲。

㉕ 郁郁，香氣濃厚。

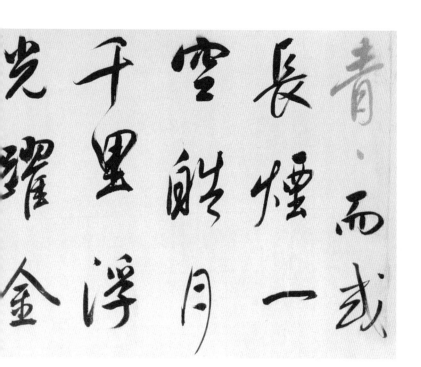

㉖原文

而或長煙一空㉖，皓
月千里，浮光躍金㉗，
靜影沉璧㉘；漁歌互
答，此樂何極！

描寫「漁歌」著名的詩句出自何處？

「漁歌互答，此樂何極」膾炙人口，然描寫「漁歌」更廣為流傳的當屬唐代詩
人王勃《滕王閣序》中的「漁舟唱晚，響窮彭蠡之濱」。詩句描寫晚霞輝映
下漁人載歌而至的畫面，溫馨而動人。古箏名曲《漁舟唱晚》的標題即取自
此句。

60

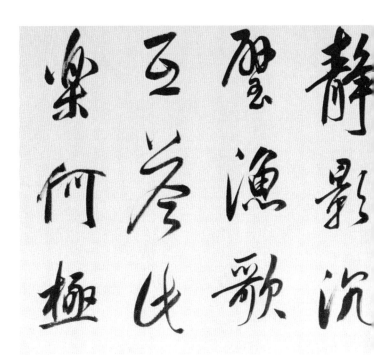

白話翻譯

或是有時，綿長的煙霧完全消散，皎潔的月色遍灑大地。水波浮動時，月光就像跳動的金子；湖水平靜時，月影則像沉在水底的玉璧。漁人的歌聲互相應答，這種快樂，哪有窮盡！

註釋

㉖ 一空，全部消散。

㉗ 躍金，跳動的金子。一作「耀金」，閃亮的金子。

㉘ 沉璧，沉在水底的玉璧。

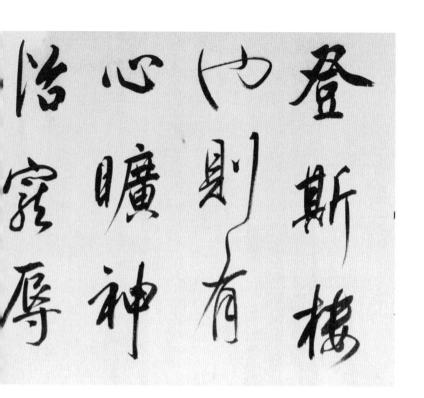

原文

登斯樓也，則有心
曠神怡，寵辱皆
忘，把酒臨風㉙，
其喜洋洋者矣。

中國的「四大名樓」今在何處？
黃鶴樓、岳陽樓、滕王閣、蓬萊閣被合稱為「中國四大名樓」。黃鶴樓在今
湖北武昌，岳陽樓在今湖南岳陽，滕王閣在今江西南昌，蓬萊閣在今山東煙
台。

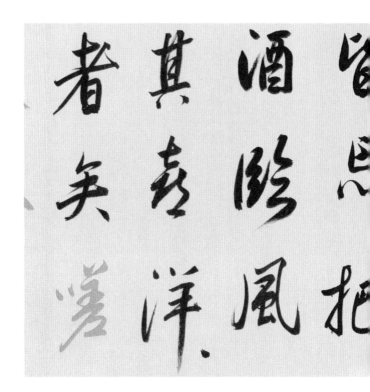

在這種日子登上這座樓，就會心境開闊，精神愉悅，榮耀和羞辱全都忘記，高舉酒杯，迎着和風，喜悅滿懷。

註釋

㉙ 臨風，迎風。

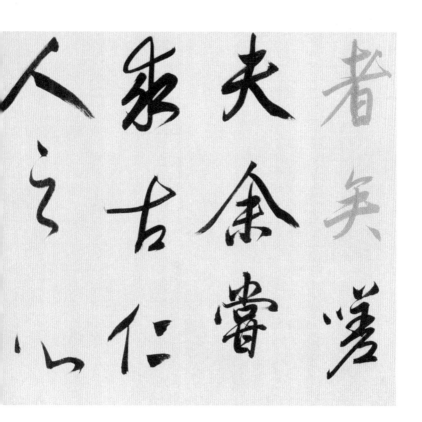

嗟夫！予嘗求古仁
人⑩之心，或異二
者⑪之為。何哉？

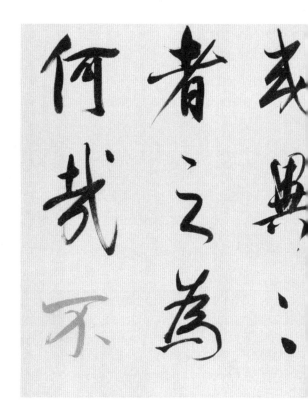

哎！我曾經探求過古代
品德高尚的人的心境，
發現它們也許有不同於
以上兩種心情之處。為
甚麼呢？

註釋

㉚ 仁人，德行高尚的人。

㉛ 二者，指上文所說的兩種不同心情。

不以物喜㉜，不以
己悲㉝。居廟堂之
高㉞，則憂其民；
處江湖㉟之遠，則
憂其君。

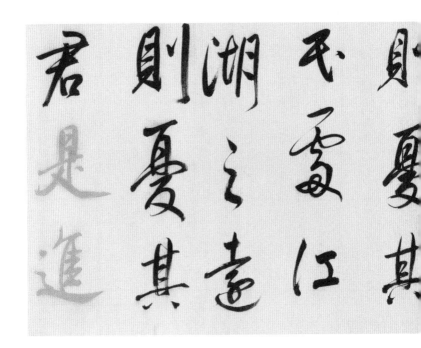

白話語譯

他們不因外界環境的順
利而喜悅，也不因一己
之遇的不順而悲傷。

身在朝廷，居高官之
位，則為民眾的疾苦勞
神；置身民間，居僻遠
之處，則為君主的政策
憂心。

註釋

㉜ 以物喜，因外界環境的順利而喜悅。

㉝ 以己悲，因個人際遇的不順而悲傷。

㉞ 廟堂，指朝廷。

㉟ 江湖，指民間。

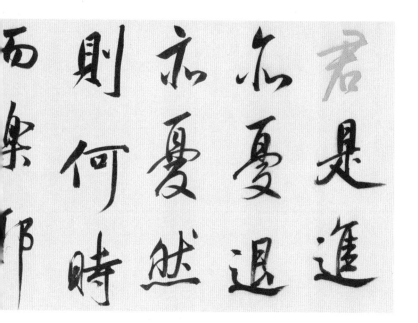

是進[36]亦憂，退[37]而亦憂。然則何時而樂耶？

（白話語譯）

這樣就是做官也憂慮，退隱也憂慮。那麼，甚麼時候才會快樂呢？

註釋

[36] 進，做官。

[37] 退隱。

大字書寫憂與樂

董其昌原書「字大如拳」。從「憂」「樂」二字，可想見原書的氣勢。

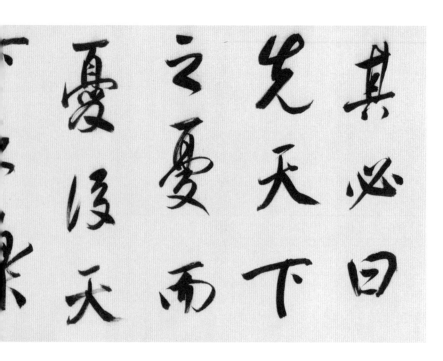

原文

其必曰「先天下之憂而憂，後天下之樂而樂」歟！噫！微⑱斯人，吾誰與歸⑲！

《岳陽樓記》的作者真的到過岳陽樓嗎？

《岳陽樓記》中「若夫霪雨霏霏」至「其喜洋洋者矣」兩段，清新流暢、簡潔凝煉、韻律優美、如詩如歌，將兩種不同氣候中的岳陽樓景觀描繪得細緻入微。實際上，范仲淹根本沒到過岳陽樓！這兩段使人如親臨其境的文字，完全憑藝術想像寫就。

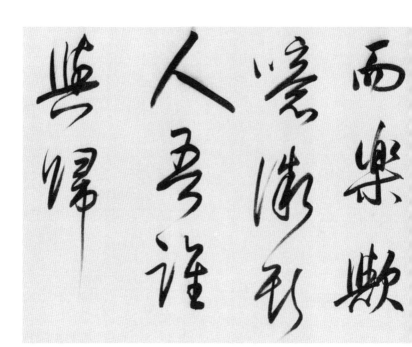

他們必定會回答「在天下有人憂慮之前就憂慮，在天下人都快樂之後再快樂」吧！唉！如果沒有這種人，我和誰在一起呢？

註釋

㊳ 沒有。

㊴ 歸，歸依。誰與，與誰。誰與歸，歸依誰，指和誰在一起。

自古以來，詠物便是中國文人抒懷的重要手段，記樓言志的詩文亦不在少數。亭、台、樓、閣，本無生命，經高手拈來，寄情寓志，霎時靈氣四溢，與名文一同傳至久遠。最典型者莫過於岳陽樓，《岳陽樓記》一出，世人無不欲先登斯樓而後快。然范文之前，岳陽樓已聲名不俗（遷客騷人，多會於此），名文使名樓更添華彩。中國文學史上，名樓與名篇相益如此者有之，本為無名之樓，因名篇而成名樓者亦有之，《黃州新建小竹樓記》與它所記的小竹樓即是一例。

斯樓或朽，斯文永傳

《黃州新建小竹樓記》乃王禹偁在謫居黃州（今屬湖北）第二年（九九九）所作。作者因人品剛直，屢遭權貴排斥，出任黃州知州已是他仕途中第三次外貶。此番被黜，促成了他的名篇《黃州新建小竹樓記》。

開篇之始，作者直言：新建竹樓，只因「價廉工省」、「與月波樓通」。歷來文人愛竹在其雅，所謂「無竹令人俗」。然作者此處僅用淡淡數字，全現其言之有物的文風，同時也似表明：我之愛竹，方便實用而已，無關風雅。

然他終究是雅士，雖不言雅，其雅致的審美取向，施施然於下文流露：

「遠吞山光，平挹江瀨，幽闃遼敻，不可具狀。夏宜急雨，有瀑布聲；冬宜密雪，有碎玉聲。宜鼓琴，琴調虛暢；宜詠詩，詩韻清絕；宜圍棋，子聲丁丁

王禹偁是誰？

王禹偁（九五四——一〇〇一），字元之，宋時濟州巨野（今山東巨野）人。二十九歲中進士，任過翰林學士等職，因正直敢言而三次遭貶。他是宋初古文運動的先驅，反對浮靡的文風，提倡文學韓愈、柳宗元，詩學杜甫、白居易。他的《村行》一詩，被認為是宋詩開風氣之作。

然；宜投壺，矢聲錚錚然，皆竹樓之所助也。」

這一節，清麗流暢，音調和諧，對字工巧，與《岳陽樓記》中描述陰、晴天

氣下洞庭之景的兩段文字相比，毫不遜色。細細品味，還可發現，「遠吞山光」

至「幽闃遼夐」是對實景的描繪，而其後兩句，卻是由小樓而生發的聯想和想像，

急雨打在小竹樓上不再是雨，而是飛流直下的瀑布；密雪落在小竹樓上也不再是

雪，而是互相撞擊的碎玉。羅丹說：不是缺少美，而是缺少發現。如果沒有善於

發現美感受美的心靈，又如何能從雨聲聽出瀑布聲，從雪聲聽出碎玉聲？聽雨聽

雪，正是作者敏感心靈和豐富感情的體現。鼓琴、詠詩、圍棋、投壺，本無出奇

之處，然在作者筆下，無不有色有聲，動靜相生，引人入勝。

作為小樓主人的作者，閒暇時便出現在小樓上，着道裝，執《易經》，物我

兩忘：「江山之外，第見風帆沙鳥、煙雲竹樹而已。待其酒力醒，茶煙歇，送夕

陽，迎素月。」這哪裏是文字，分明是一幅月明風清、仙風道骨的水墨畫，無怪

紫漆海月清輝七弦琴
宋代士大夫多有精通
音律者。圖為南宋琴中
的名品。

乎作者要說這是「勝概」，從而對「貯妓女、藏歌舞」的低俗之舉不屑一顧。

謫居生活似乎充滿了閒情逸趣，但作者真已下定決心逍遙獨善嗎？否。聽雨、賞雪、鼓琴、詠詩、圍棋、投壺、鶴氅衣、華陽巾、《周易》，確是「勝概」，心中的鬱悶，卻只有自己知曉。一般人猶如是，何況懷抱「兼濟天下」之志的王禹偁。作《小竹樓記》，絕非為抒發對閒適生活的自得。

多次貶謫，壯志未酬，卻始終是精神的痛創。被迫賦閒，閒則閒矣，清則清矣，心中的鬱悶，卻只有自己知曉。

果然，下文筆鋒一轉，由竹瓦的使用年限引申開來，記錄了四年中三次被貶的過程。成文之時，正是中秋，一年今夜月最圓，人在異鄉為遷客，如何能不見月感懷，為自己前半生的坎坷不平黯然神傷！對被黜時、地不厭其煩的記載，實是鬱積已久的憤懣的宣洩。之後的一句「未知明年又在何處」，令人不禁唏噓：

一個有理想有才識的人，豈會自願退守？出世塵外，實屬無奈。

但是作者並未停留於失意自歎，一己的抱負雖已成空，尚有後來的「同志

75

之人可以寄望；小樓或有可能不朽，「兼濟天下」的理想終有可能實現。若《岳陽樓記》是積極的樂觀，《小竹樓記》則是無奈的豁達，前者的責任感和使命感固然令人敬佩，後者的鬱悶和彷徨又何嘗不是人性的真切流露？既然入世不成，出世不得，且樂天知命罷；陷身於險惡污濁的官場，不如歸去！

黃州竹樓記

黃岡之地多竹，大者如椽，竹工破之，刳去其節，用代陶瓦，比屋皆然，以其價廉而工省也。子城西北隅，雉堞圮毀，蓁莽荒穢，因作小樓二間，與月波樓通。遠吞山光，平挹江瀨，幽闃遼夐，不可具狀。夏宜急雨，有瀑布聲；冬宜密雪，有碎玉聲。宜鼓琴，琴調虛暢；宜詠詩，詩韻清絕；宜圍棋，子聲丁丁然；宜投壺，矢聲錚錚然：皆竹樓之所助也。公退之暇，披鶴氅衣，戴華陽巾，手執《周易》一卷，焚香默坐，消遣世慮。江山之外，第見風帆沙鳥、煙雲竹樹而已。待其酒力醒，茶煙歇，送夕陽，迎素月，亦謫居之勝概也。彼齊雲、落星，高則高矣；井幹、麗譙，華則華矣。止於貯妓女、藏歌舞，非騷人之事，吾所不取。吾聞竹工云：竹之為瓦僅十稔，若重覆之，得二十稔。噫！吾以至道乙未歲自翰林出滁上，丙申移廣陵，丁酉又入西掖，戊戌歲除日有齊安之命，己亥閏三月到郡。四年之間，奔走不暇，未知明年又在何處，豈懼竹樓之易朽乎？後之人與我同志，嗣而葺之，庶斯樓之不朽也。

宣德元年歲次丙午秋八月初吉雲間沈藻書

別具古雅與內斂的氣質

——沈藻《楷書黃州竹樓記軸》

華　寧

《黃州新建小竹樓記》乃北宋著名文學家王禹偁所作，是一篇寫文人與竹的千古美文。明代書法家沈藻據此書《楷書黃州竹樓記軸》。沈藻，字凝清，是明永樂間著名書家沈度之子，以父蔭官中書舍人，為皇家御用侍書。雖然他的名氣與遺世書跡數量都難與其父相比，但後人對沈藻書法的評價仍很高，說他「以書著名」，「傳家法，真、行、草並佳」，此篇作品可資鑒賞。

明初「台閣體」至沈度已臻極致，而家傳與時風二者相兼，使沈藻對「台閣體」的把握亦稱高妙。此篇點畫秀潤婉暢，筆筆中規中矩，結字端莊安詳，具有其父「婉麗飄逸，雍容矩度」的書法特徵。而柔媚之中不失遒勁，筆圓體方，筋力內聚，剛柔相濟，使本篇以嫻熟之筆法，勁爽之骨力，優雅之姿致，成為「台

閣體」上乘之作。

與此同時，本篇在風格上追求樸實與凝重。此軸書於宣德元年（一四二六），距其父沈度永樂十六年（一四一八）創作的《楷書敬齋箴》僅遲八年。與《敬齋箴》的姿媚和舒展相比較，《黃州竹樓記》別具一種古雅與內斂的氣質。由此可知，父子二人對唐虞世南書風的承襲是有所偏重的：沈度取法虞書氣色秀潤、意合筆調，而沈藻此作以韻度悠遊超逸取勝，力避甜俗、刻板。這既是書家個性化風格的一種表現，同時也可看作是沈藻對「台閣體」的某種矯正，只是力度稍顯微弱而已。

（本文作者是故宮博物院研究員、古書畫專家。）

何謂「台閣體」？

「台閣體」為明代稱呼，清代則稱「館閣體」，是一種盛行於明、清時代的楷書字體名，要求寫得烏黑、方正、光潔，大小一律。當時館閣及翰林院中的官僚擅寫此體，故名。

黄岡之地多竹，大者如椽。竹工破之，刳①去其節，用代陶瓦。比屋②皆然，以其價廉而工省也。

黄岡之地多竹大者如椽
竹工破之刳去其節用代陶瓦
比屋皆然以其價廉而工省也

原文

黃岡這個地方有很多竹，大的像屋椽那麼粗大。竹工將竹子剖開，挖空竹節，用來代替陶土燒成的瓦。家家戶戶都這樣，因為這樣做價錢低廉，而且工夫簡省。

石濤《山水人物畫卷》第二開

竹為「四君子」之一，經常是作畫的素材。圖中小山叢竹，茅舍木橋，正是「多竹」之景。

註釋

① 挖空。

② 比，緊挨。比屋，每家每戶。

子城西北隅雉堞圮毀蓁莽荒穢
用作小樓二間與月波樓通
遠吞山光平挹灘瀨幽闃遼夐不可具狀

子城③西北隅，雉堞圮毀④，蓁莽⑤荒穢，因作小樓二間，與月波樓⑥通。遠吞⑦山光，平挹江瀨⑧，幽闃遼夐⑨，不可具狀。

白話語譯

內城的西北角上，女牆都已坍塌毀壞，茂盛而雜亂的草木使周圍顯得荒涼而骯髒。於是我在那裏建了兩間小竹樓，和月波樓連接起來。從這兩間小竹樓上，遠眺可以盡享四面的山色，平視似能舀取沙上的流水。其情其景，幽靜遼遠，難以具體描繪。

註釋

③ 子城，內城。

④ 雉堞，城牆上面呈凹凸形的短牆，又稱女牆。圮，坍塌。

⑤ 蓁莽，茂盛而雜亂的草木。

⑥ 月波樓，王禹偁在黃岡所建的一座城樓。

⑦ 吞，吸納，此為一覽無餘之意。

⑧ 挹，以瓢舀取。瀨，流過沙石的水。

⑨ 闃，寂靜無聲。夐，遼遠。

夏宜急雨有瀑布聲冬宜密雪有碎玉聲
宜鼓琴琴調虛暢宜詠詩詩韻清絕
宜圍棋子聲丁丁然宜投壺矢聲錚然
皆竹樓之所助也

夏宜急雨，有瀑布聲；冬宜密雪，有碎玉聲。宜鼓
琴，琴調虛暢；宜詠詩，詩韻清絕；宜圍棋，子聲
丁丁⑩然；宜投壺⑪，矢聲錚錚⑫然⋯皆竹樓之
所助也。

夏天適於下急急的雨，雨打在竹樓上，有瀑布直下的聲響；冬天適於下密密的雪，雪落在竹樓上，有碎玉相擊的聲響。人在竹樓中，適於操琴撥弦，琴聲清虛和暢；適於吟詩詠文，詩文韻味清新妙絕；適於下圍棋，棋子落在棋盤上，叮叮悅耳；適於玩投壺，箭矢投入酒壺中，錚錚動聽。這一切，皆是竹樓所賜。

唐代圍棋子

這些圍棋子均呈圓錐形，赤褐色的為瑪瑙製，藍色的是玻璃製，玲瓏剔透，似可想見「子聲丁丁然」。

註釋

⑩ 丁丁，象聲詞。

⑪ 投壺，古代一種宴會禮制，主客依次將箭矢投向盛酒的壺口，以投中多少決勝負。亦為遊戲。

⑫ 錚錚，象聲詞。

公退 ⑬ 之暇，披鶴氅 ⑭，戴華陽巾 ⑮，手執《周易》一卷，焚香默坐，消遣 ⑯ 世慮。江山之外，第 ⑰ 見風帆沙鳥、煙雲竹樹而已。

公退之暇披鶴氅衣戴華陽巾手執周易一卷焚香默坐消遣世慮江山之外第見風帆沙鳥烟雲竹樹而已

86

公事完畢回來的閒暇時間，我披上鳥羽大衣，戴上華陽巾，拿上一卷《周易》，燃上一爐清香，靜默地坐着，忘掉一切塵俗事務。眼前心中，除了長河大山，只有順風的帆船、沙洲上的鳥兒、繚繞的煙雲和葱蘢的竹樹。

王翬《雲溪高逸圖卷》（局部）畫中所繪，正如文中所說「江山之外，第見風帆沙鳥、煙雲竹樹」的意境。

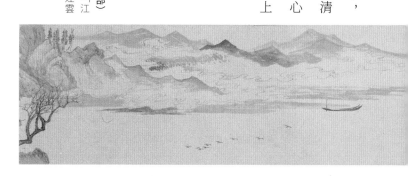

待其酒力醒茶烟歇送夕陽迎素月

亦謫居之勝槩也

待其酒力醒，茶煙歇，送夕陽，迎素月，亦謫居之勝概⑱也。

待到酒意去，清茶涼，香煙熄，我送走黃昏的斜陽，迎來皎潔的初月。這也不失為降職遠居的一種美好境界啊！

註釋
⑱ 勝概，美好的境界。

彼齊雲落星高則高矣
井幹麗譙華則華矣
至於貯妓女藏歌舞
非騷人之事吾所不取

彼齊雲、落星⑲，高則高矣，井幹、麗譙⑳，華則華矣，止於貯妓女，藏歌舞，非騷人之事，吾所不取。

那齊雲樓、落星樓、井幹樓、麗譙樓，說高大確是很高大，說華麗確是很華麗，但不過是用來安置些歌妓舞女，收藏她們以歌舞作樂罷了，不是文人雅士之舉，我不贊成。

註釋

⑲ 齊雲，樓名，又名月華樓，為唐代曹恭王所建；落星，樓名，為三國吳孫權所建。

⑳ 井幹，樓名，為漢武帝劉徹所建；麗譙，樓名，為三國魏曹操所建。

吾聞竹工云
竹之為瓦僅
十稔重覆之得
二十稔

吾聞竹工云：「竹之為瓦，僅十稔㉑；若重覆之，得二十稔。」

我聽竹工說：「用竹片作瓦，使用期只有十年。如果蓋兩層，則可以用二十年。」

為何可用「一稔」指稱一年？

「稔」本指莊稼成熟。古代莊稼一年一熟，所以當時的人們以「稔」代稱「年」，「一稔」為一年，文中「十稔」即是十年。

噫

吾以至道乙未歲自翰林出滁上

丙申移廣陵丁酉又入西掖

戊戌歲除日有齊安之命

己亥閏三月到郡

噫！吾以至道乙未歲自翰林出滁上㉒，丙申移廣陵㉓，丁酉又入西掖㉔，戊戌歲除日有齊安之命㉕，己亥閏三月到郡㉖。

唉！至道元年我從翰林院被貶到滁州，二年調任揚州，三年調到中書省；咸平元年除夕接到貶官黃州的命令，二年的閏三月來到黃州郡城。

誰是王禹偁患難中的朋友？

王禹偁因敢於直言，得罪了當朝宰相，被貶到黃州。當時，滿朝文武畏於宰相威勢，都不敢去見他。只有竇元賓握住他的手，為他的不平遭遇傷心流淚。後來王禹偁寫下詩句「惟有南宮竇員外，為予垂淚闔門前」，以示對竇的感激。

註釋

㉒ 至道乙未，即至道元年（九九五）。至道是宋太宗的年號。出，從京城貶到外地做官。滁，滁州，在今安徽滁縣。

㉓ 丙申，至道二年。廣陵，宋代郡名，在今江蘇揚州。

㉔ 丁酉，至道三年。西掖，宋代中央最高行政機關中書省的別稱。

㉕ 戊戌，咸平元年，即公元九九八年。咸平是宋真宗的年號。歲除，除夕。齊安，宋郡名，即黃州。

㉖ 己亥，咸平二年。

四年之間奔走不暇
未知明年又在何霧豈懼竹樓之易朽乎
後之人與我同志嗣而葺之
庶斯樓之不朽也

四年之間，奔走不暇，未知明年又在何處，豈懼竹
樓之易朽乎！幸後之人與我同志㉗，嗣而葺之，庶㉘
斯樓之不朽也！

白話翻譯

這四年間，我東奔西走都來不及，不知道第二年又將流落到甚麼
地方，哪會擔心竹樓容易朽壞！只希望後來的人能和我有相同
的志趣，繼承它並不斷修護它，若是這樣，或許小竹樓將不至於
完全朽壞吧！

註釋

㉗ 同志，志趣相同。

㉘ 或許。

中國古代書法發展概況表

時代	發展概況	書法風格	代表人物
原始社會	在陶器上有意識地刻畫符號		
殷商	文字已具有用筆、結體和章法等書法藝術所必備的三要素，主要文字是甲骨文，開始出現銘文。	商朝的甲骨文刻在龜甲、獸骨上，記錄占卜的內容，又稱卜辭。筆畫粗細、方圓不一，但遒勁有力，富有立體感。	
先秦	鑄刻在青銅器上的金文盛行。	金文又稱鐘鼎文，字型帶有一定的裝飾性。受當時社會因素影響，出現書不同文的現象。雖然使用不方便，但使得文字呈現出多種多樣的風格。	
秦	秦統一六國後，文字也隨之統一。官方文字是小篆。	小篆形體長方，用筆圓轉，結構勻稱，筆勢瘦勁俊逸，體態寬舒，主要用於官方文書、刻石、刻符等。	李斯、趙高、胡毋敬、程邈等。
漢	漢代通行的字體約有三種，篆書、隸書和草書。其中隸書是漢代的主要書體。	西漢篆書由秦代的圓轉逐漸趨向方正，東漢篆書體勢方圓結合，用筆遒勁。隸書筆畫中出現了波磔，提按頓挫、起筆止筆，表現出蠶頭燕尾波勢的特色。草書中的章草出現。	史游、曹喜、崔寔、張芝、蔡邕等。
魏晉	書體發展成熟時期。各種書體交相發展，在隸書的基礎上，演變出楷書、草書和行書。書法理論也應運而生。	楷書又稱真書，凝重而嚴整；行書靈活自如，草書奔放而有氣勢。出現劃時代意義的書法大家鍾繇和「書聖」王羲之。	鍾繇、皇象、索靖、陸機、王羲之、王獻之等。

朝代	概述	書風特點	代表書法家
南北朝	楷書盛行時期。北朝出現了許多書寫、鐫刻造像、碑記的書法家。南朝仍籠罩在「二王」書風的影響下。	北朝的碑刻又稱北碑或魏碑，筆法方整，結體緊勁，融篆、隸、行、楷各體之美，形成雄偉渾厚的書風。	羊欣、范曄、蕭衍、陶弘景、崔浩、王遠等。
隋	隋代立國短暫，書法臻於南北融合，雖未能獲得充分的發展，但為唐代書法起了先導作用。	隋代碑刻和墓誌書法流傳較多。隋碑內承周、齊隋整之緒，外收梁、陳綿麗之風，結體或斜畫緊結，或平畫寬結，淳樸未除，精能不露。	智永、丁道護等。
唐	中國書法最繁盛時期。楷書在唐代達到頂峰，名家輩出。行書入碑，拓展了書法的領域。盛唐時的草書清新博大、放縱飄逸，其成就超過以往各代。	唐代書法各體皆備，並有極大發展，歐體書法流度嚴謹，雄深雅健；褚體清勁秀穎；顏體結體豐茂，莊重奇偉；柳體遒勁圓潤，楷法精嚴。張旭、懷素狂草如驚蛇走虺，張雨狂風。	虞世南、歐陽詢、褚遂良、薛稷、李邕、張旭、顏真卿、柳公權、懷素等。
五代十國	書法上繼承唐末餘緒，沒有新的發展。	書法以抒發個人意趣為主，為宋代書法的「尚意」奠定了基礎。	楊凝式、李煜、貫休等。
宋	北宋初期，書法仍沿襲唐代餘波，帖學大行。	刻帖的出現，一方面為學習晉唐書法提供了楷模和範本，一方面對行書的迅速發展和尚意書風的形成，起了推動作用。	蘇軾、黃庭堅、米芾、蔡襄、趙佶、張即之等。
元	元代對書法的重視不亞於前代，書法得到一定的發展。	元代書法初受宋代影響較大，後趙孟頫、鮮于樞等人，提倡師法古人，使晉、唐傳統法度得以恢復和發展。	趙孟頫、鮮于樞、鄧文原等。
明	明代書法繼承宋、元帖學而發展。眾多書法家都是由元入晉唐，取法「二王」，也有部分書家法古開新，表現出鮮明個性。	明初書法沿襲元代傳統，尚未形成特色。江南地區的蘇、杭等地成為經濟和文化中心，文人書法抬頭。書法在繼承傳統基礎上更講求形式美和抒發個人情懷。晚期狂草盛行，湧現出許多風格獨特、成就卓著的書法家。	宋克、沈度、沈粲、解縉、祝允明、文徵明、王寵、董其昌、張瑞圖、黃道周、倪元璐等。
清	突破宋、元、明以來帖學的樊籠，開創了碑學。書法中興，書壇活躍，流派紛呈。	清代碑學在篆書、隸書方面的成就，可與唐代楷書、宋代行書、明代草書相媲美，形成了雄渾淵懿的書風。	王鐸、傅山、朱耷、冒襄、劉墉、鄭燮、金農、鄧石如、包世臣等。